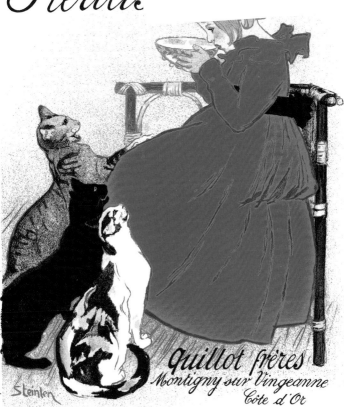

COMPAGNIE FRANCAISE DES CHOCOLATS ET DES THÉS

Imp. COURMONT Frères, 10, Rue Bréguet, PARIS

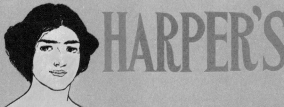

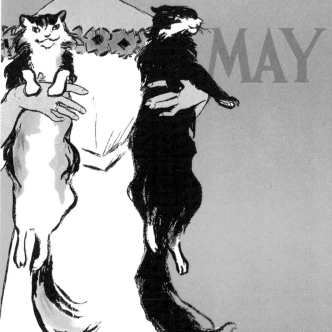

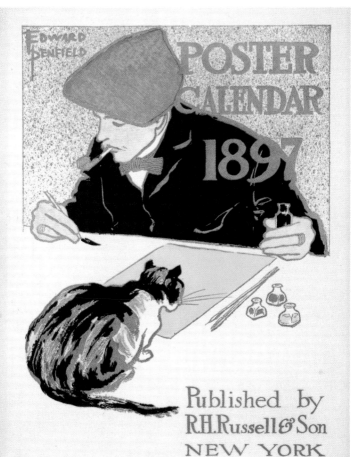

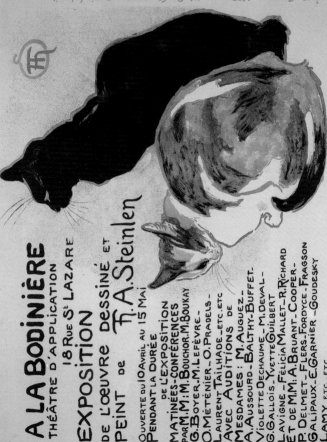

Imp. Charles Verneau 114 Rue Oberkampf. Paris. (Déposé)

THÉOPHILE-ALEXANDRE STEINLEN (1859-1923). Poster, ca. 1897. From Spero, *Six Poster Cat Cards.* © 1992 Dover Publications, Inc.